集蘭亭序楹聯百品

古今楹聯經典

藝文類聚金石書畫館　編　浙江人民美術出版社

圖書在版編目（CIP）數據

集蘭亭序楹聯百品 ／ 藝文類聚金石書畫館編. ——杭州：浙江人民美術出版社，2024.5
（古今楹聯經典）
ISBN 978－7－5751－0219－3

Ⅰ.①集… Ⅱ.①藝… Ⅲ.①行書－碑帖－中國－東晉時代②對聯－作品集－中國 Ⅳ.①J292.23②I269

中國國家版本館CIP數據核字（2024）第101062號

策劃編輯　霍西勝
責任編輯　羅仕通
文字編輯　潘　栩
責任校對　左　琦
責任印製　陳柏榮

古今楹聯經典

集蘭亭序楹聯百品

藝文類聚金石書畫館　編

出版發行　浙江人民美術出版社
地　　址　杭州市環城北路177號
經　　銷　全國各地新華書店
製　　版　浙江大千時代文化傳媒有限公司
印　　刷　杭州捷派印務有限公司
版　　次　2024年5月第1版
印　　次　2024年5月第1次印刷
開　　本　787mm×1092mm　1/16
印　　張　6.75
字　　數　58千字
書　　號　ISBN 978－7－5751－0219－3
定　　價　36.00圓

如發現印裝質量問題，影響閲讀，請與出版社營銷部（0571-85174821）聯繫調換。

出版説明

楹聯，又稱對聯、對子、楹帖，相傳起源於五代後蜀主孟昶，他在寢門桃符板上題詞「新年納餘慶；嘉節號長春」，稱爲「題桃符」。到了宋代的時候，被推廣用在楹柱上，後來又被普遍應用於裝飾，以及交際慶吊等場合，藉以表達人們祈願、祝福、哀悼之類不同的心緒。其中最爲常見的，當是春節時期貼在家家户户門上的春聯。

楹聯的字數多少没有一定之規，不過在形式和格律上要求對偶工整，平仄協調，是詩詞形式的演變。至於書寫楹聯的字體，則篆、隸、楷、行、草諸體皆有。

楹聯的内容多種多樣，其中比較特殊的一類，是集古代碑帖上的字而成。本書即屬此種形式，所選一百副楹聯皆清代著名學者吴雲、何紹基、丁守存等人集王羲之《蘭亭序》中的文字而成，對仗工整，意味深長，頗具匠心和巧思。我們以此爲基礎，再將「神龍本」《蘭亭帖》上的字一一對應截取，并以楹聯的形式加以排布，於是一本内容實用有趣、書法技藝精湛的楹聯著作就此呈現在讀者面前。

當然，將千古經典《蘭亭序》以這樣一種面目再現，不免忐忑。限於水平，書裏楹聯内容的選取、書法文字的排列等方面，一定還存在諸多不足之處，懇請廣大讀者不吝指正，以便我們有機會再印時改正，精益求精！

藝文類聚金石書畫館

二〇二四年三月

目録

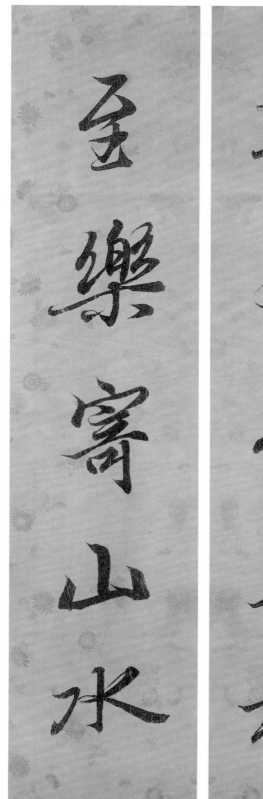

斯文在天地　至樂寄山水

情可不言喻

文期後世知

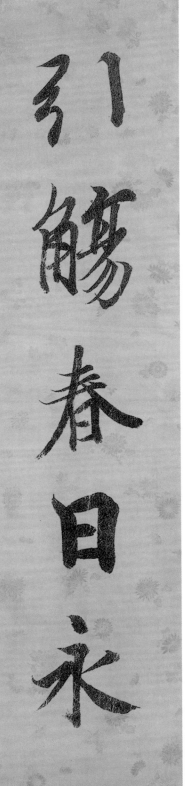

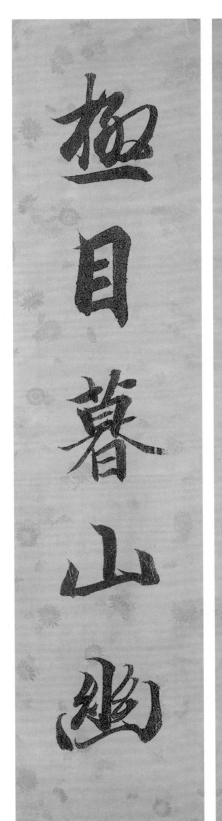

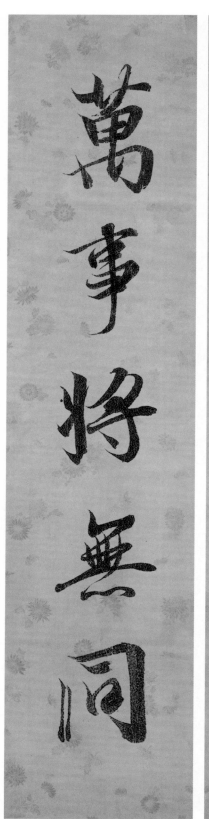

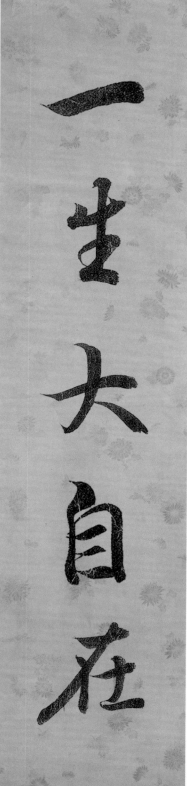

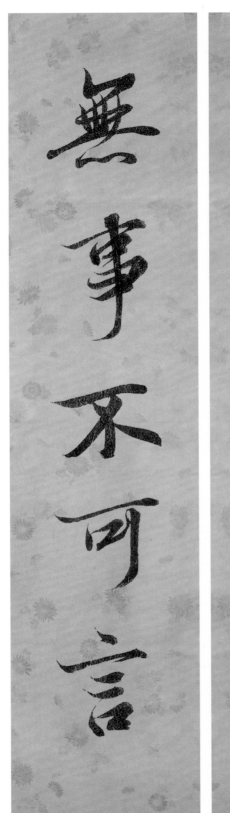
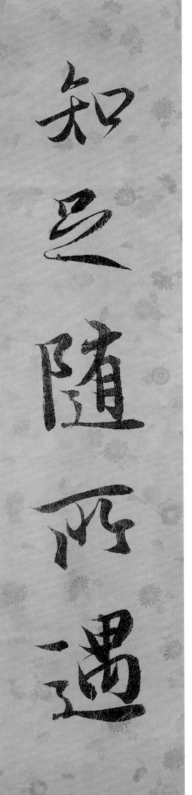

無事不可言

知足隨所遇

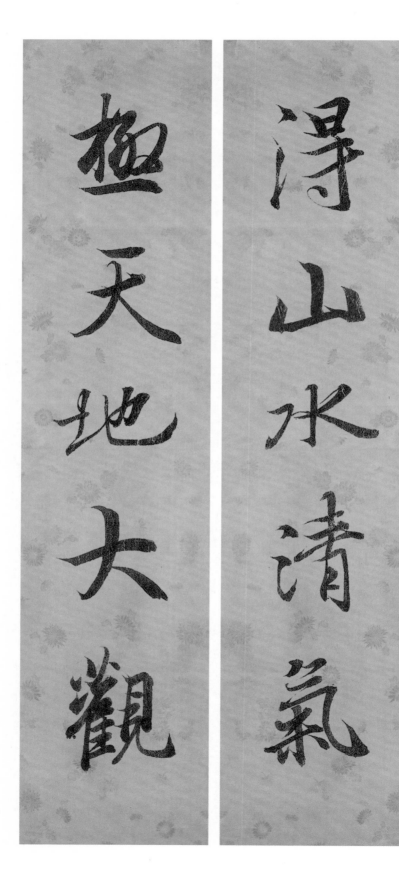

得山水清氣

趣天地大觀

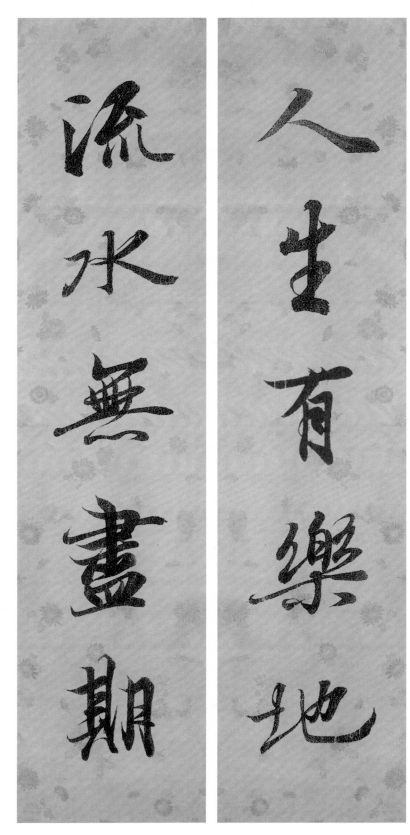

人生有樂地

流水無盡期

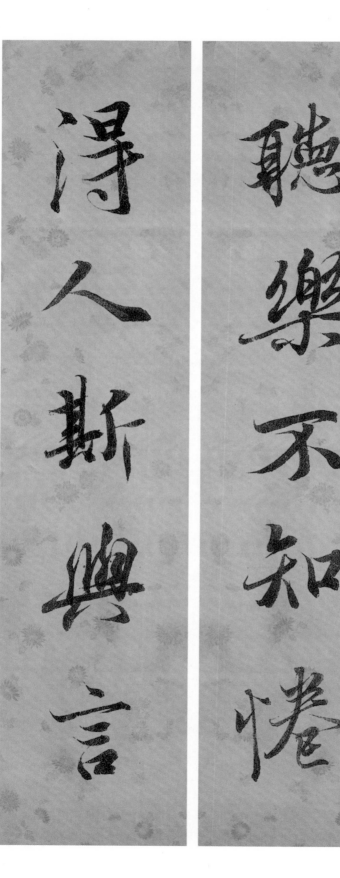

聽樂不知惓

得人斯與言

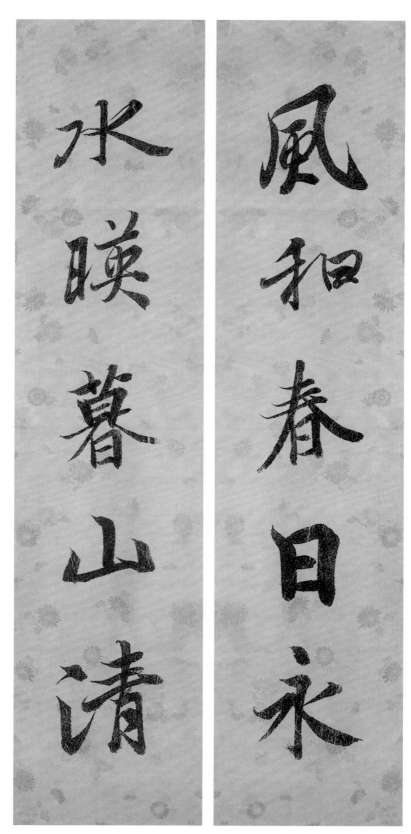

風和春日永

水映暮山清

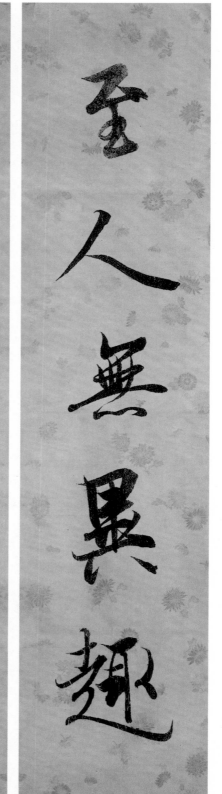

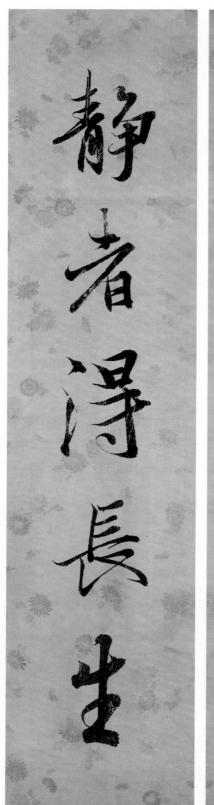

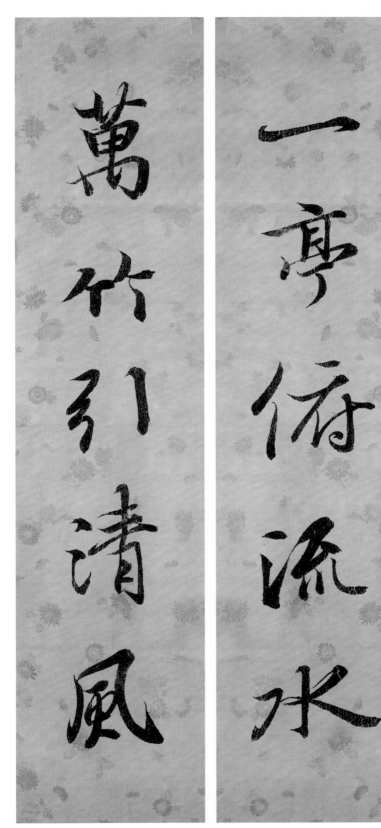

一亭俯流水

萬竹引清風

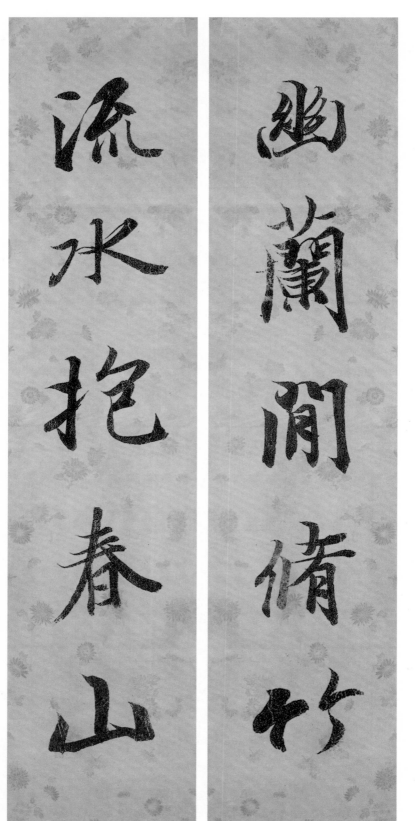

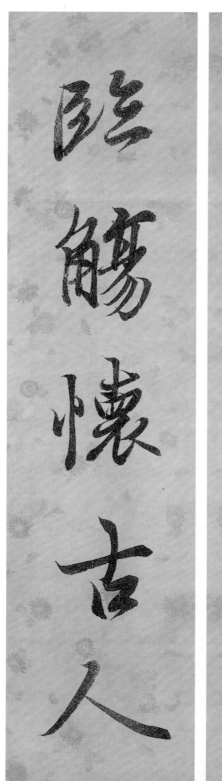

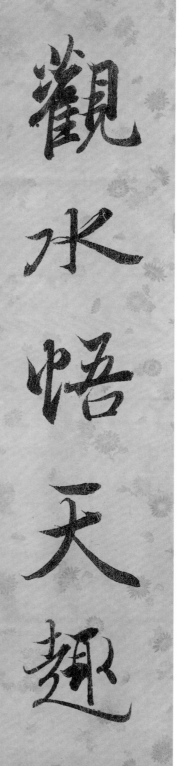

有情天不老

無事日斯長

竹外水生風

林間春有信

觴咏得天趣

山林無世情

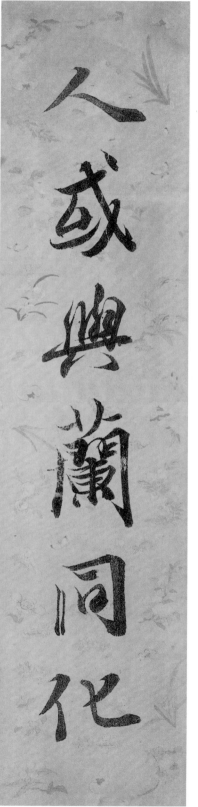

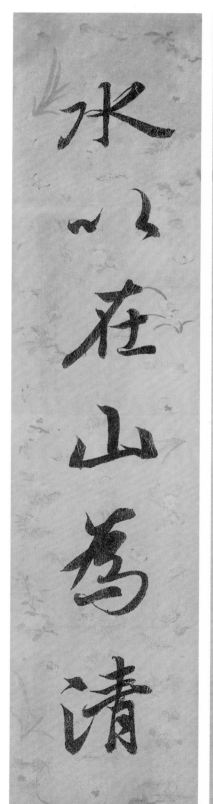

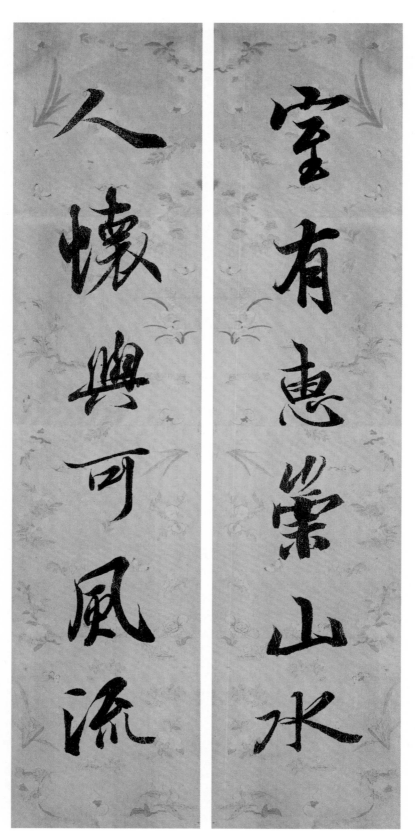

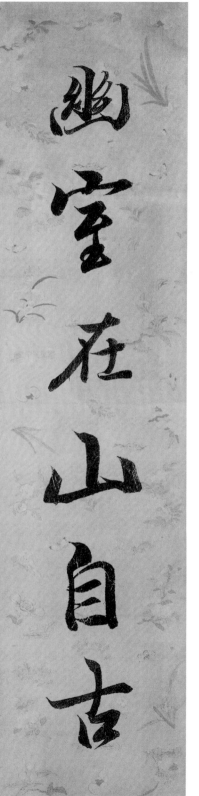

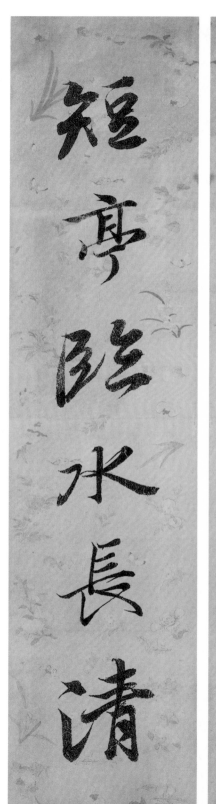

幽室在山自古

短亭臨水長清

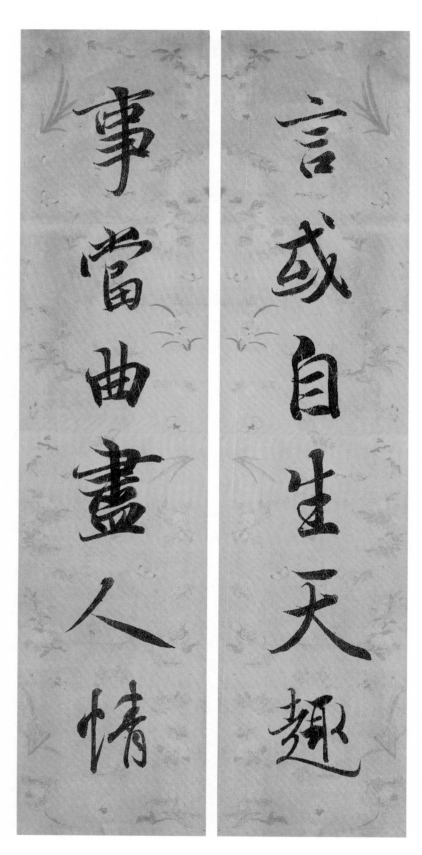

言或自生天趣

事當曲盡人情

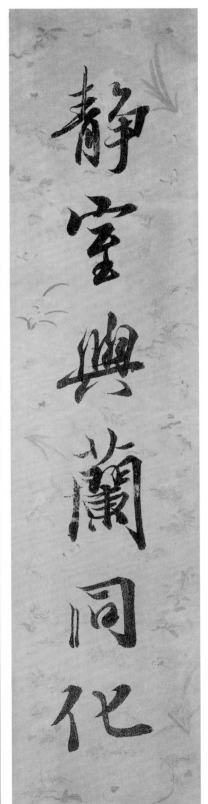

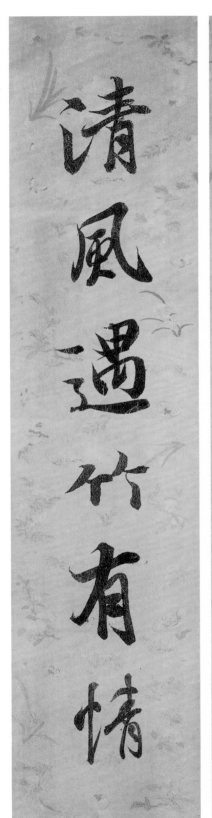

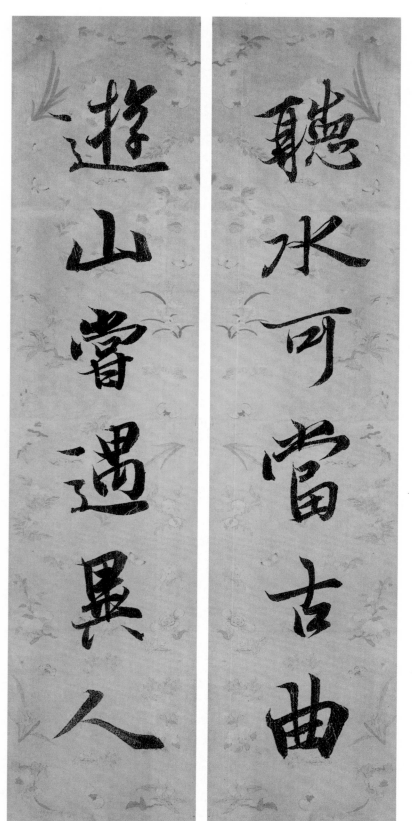

聽水可當古曲

遊山嘗遇異人

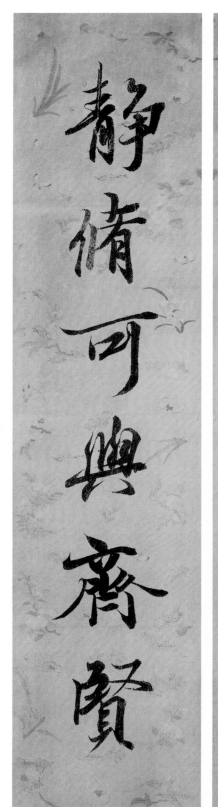
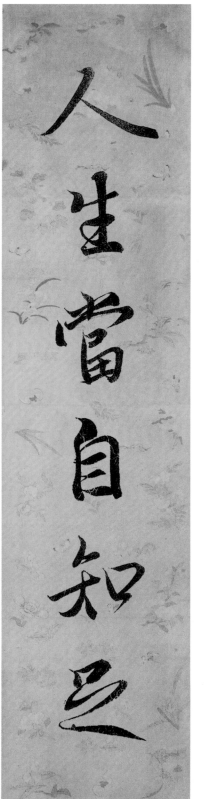

静修可與齊賢

人生當自知足

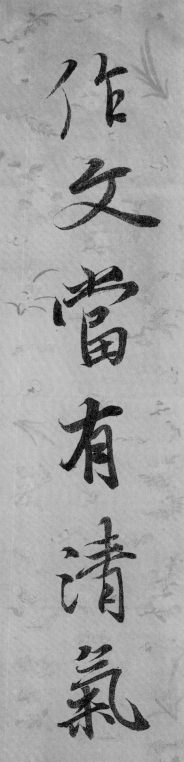

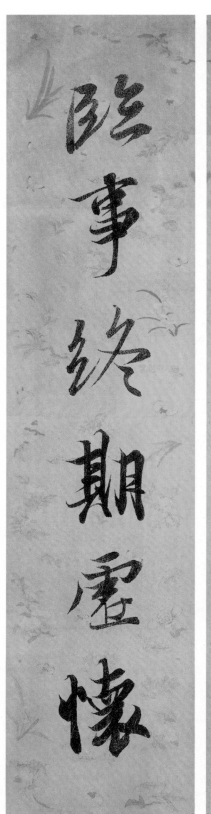

作文當有清氣

臨事終期虛懷

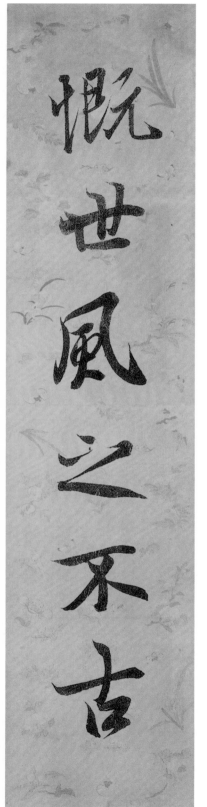

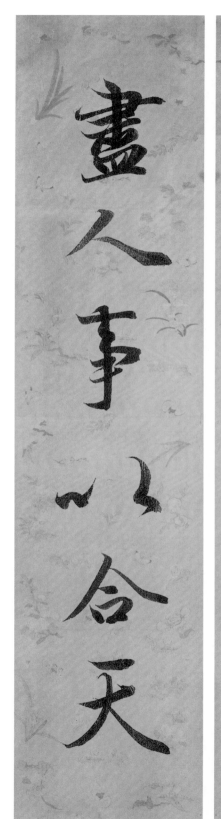

慨世風之不古

盡人事以合天

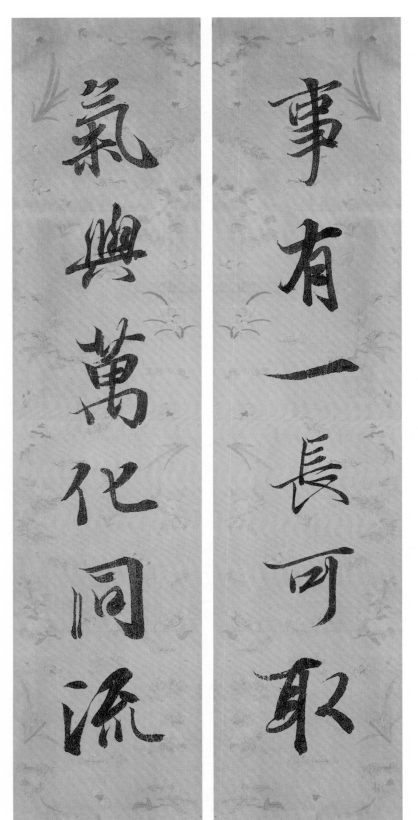

事有一長可取

氣與萬化同流

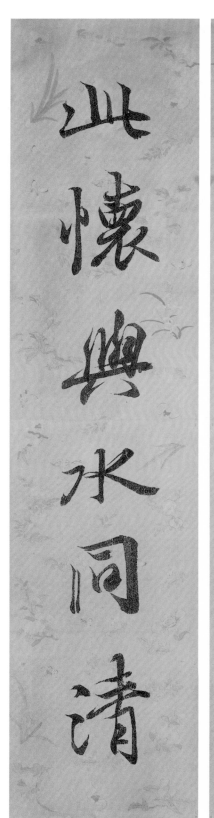
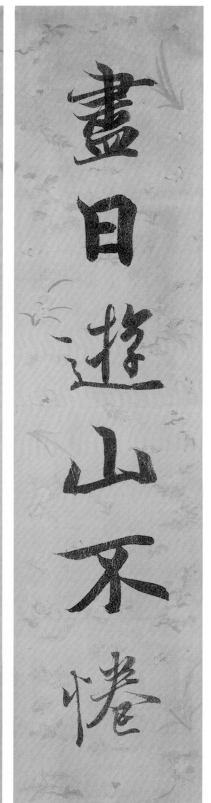

此懷與水同清

盡日遊山不惓

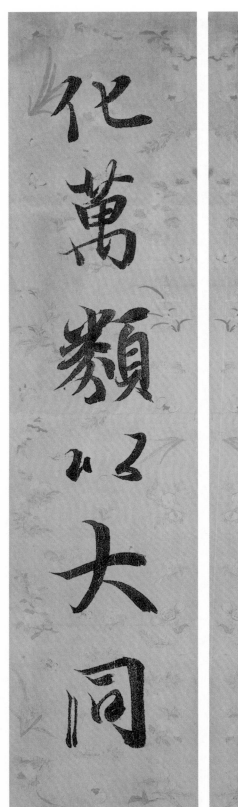

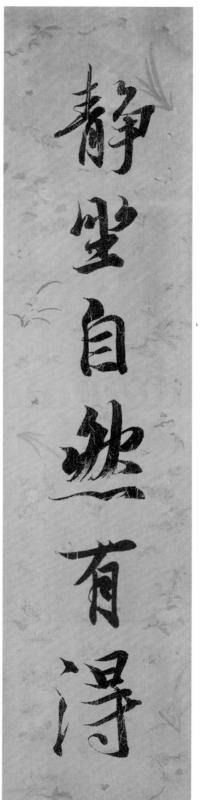

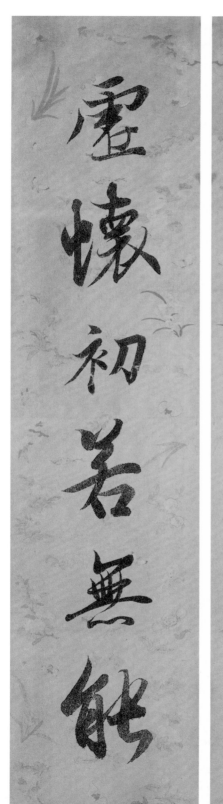

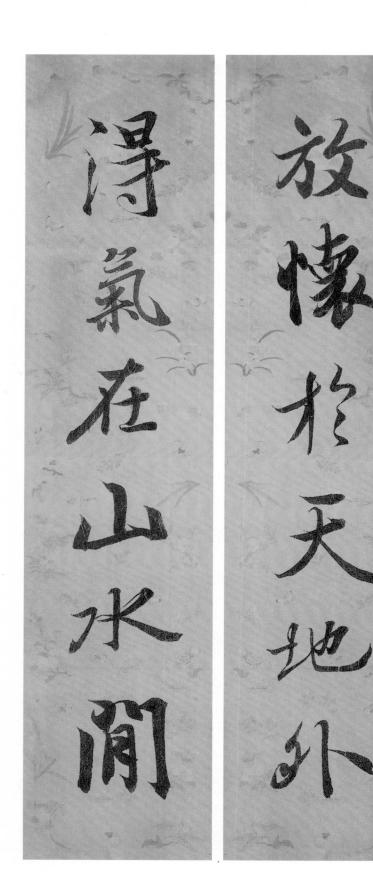

放懷於天地外

得氣在山水間

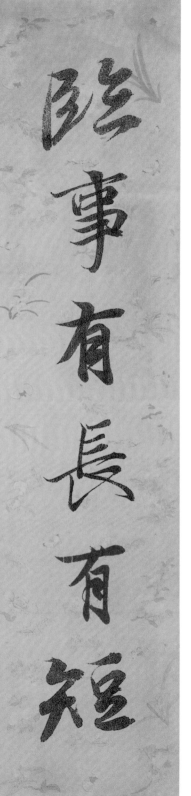

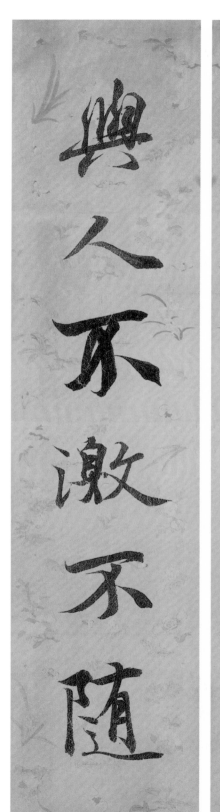

臨事有長有短

與人不激不隨

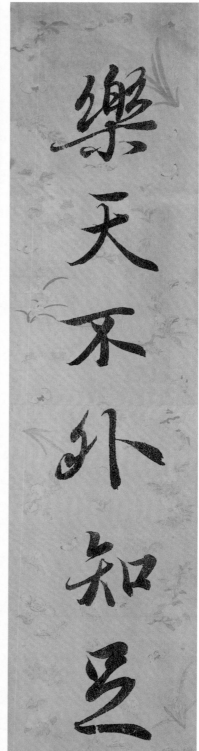

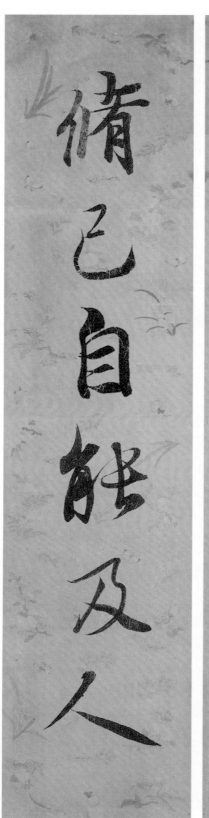

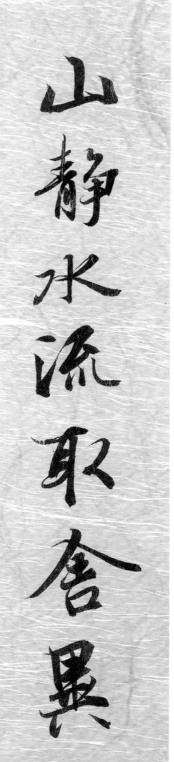

山静水流取舍異

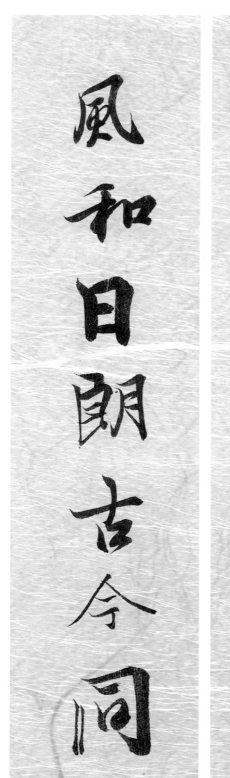

風和日朗古今同

大地清幽山水會
此生懷抱管弦知

山水之間有清趣

林亭以外無世情

無事在懷爲極樂

有長可取不虛生

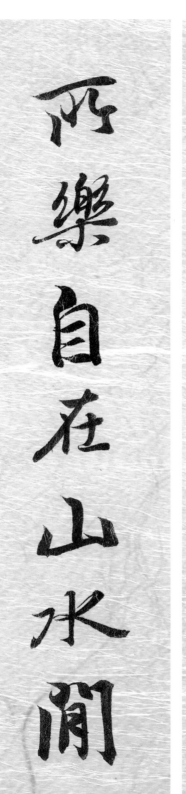

爲人不外修齊事

所樂自在山水間

引觴自得賢人趣　觀水足娛靜者懷

觀水足娛靜者懷

引觴自得賢人趣

三八

每於山水觀虛靜

自得風流映古今

流水情文曲有致

至人懷抱和無同

清遊自帶竹林風

静坐不虛蘭室趣

萬類靜觀咸自得

一春幽興少人知

萬事悟時懷自虛

諸山遊盡足猶騁

流水時引知者樂

清風日與幽人言

亭外風生竹氣清

山間日静蘭言暢

抱古無言攬幽趣

臨流有會暢清懷

爲遷幽室將隨竹

自引春觴又會蘭

暫時流水當今世

隨地春山是故人

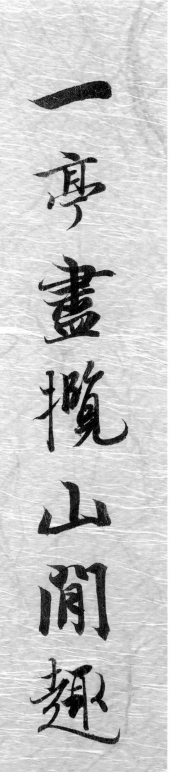

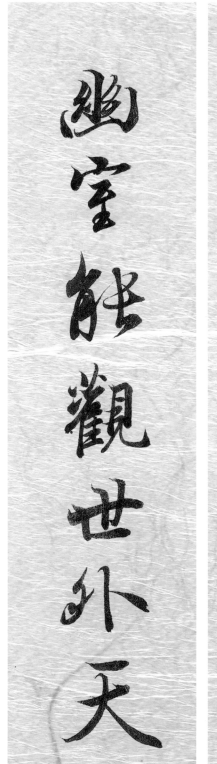

一亭盡攬山間趣

幽室能觀世外天

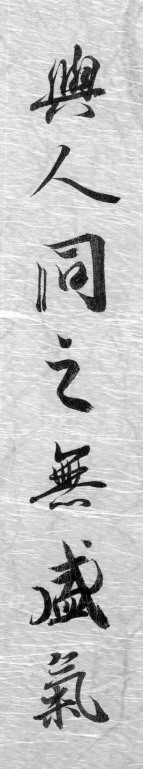

與人同之無盛氣

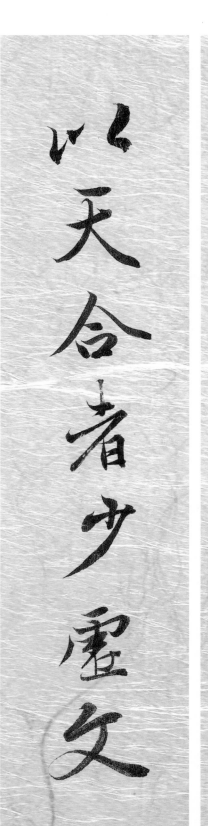

以天合者少虛文

流水相娛觀聽外

春風時在有無間

遊山聽水無虛日

感遇陳情有至文

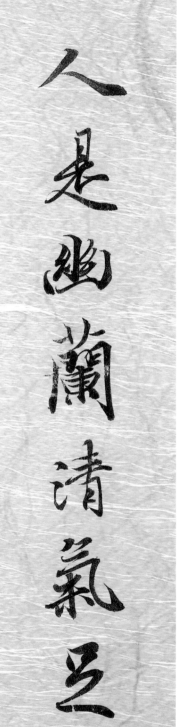

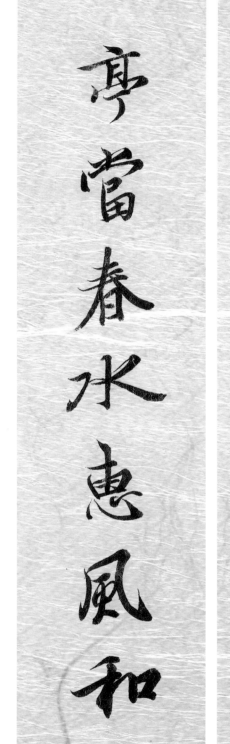

人是幽蘭清氣足　亭當春水惠風和

與幽人言自生悟

得静者相能永年

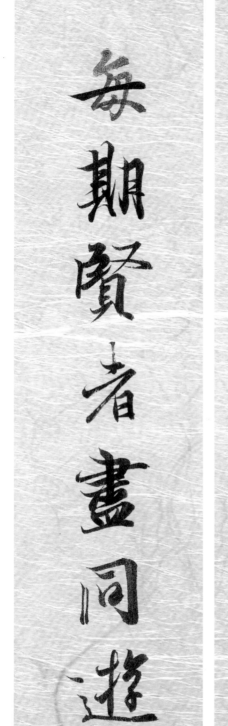

能得古人所未至

每期賢者盡同遊

春風有形在流水

古賢寄迹於斯文

流水悟將天地事

春風老盡世間人

虛竹有情隨曲水

幽蘭寄興託清風

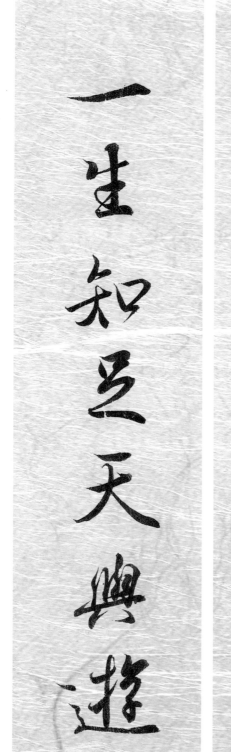

足不可至託之目

情有所得形於言

盡陳古事觀同異 不與時人列短長

盡陳古事觀同異

不與時人列短長

静悟古今無趣事

能爲天地有情人

坐觀時事若流水

欣遇賢人陳古風

斯之未信斯能信

有所不爲有可爲

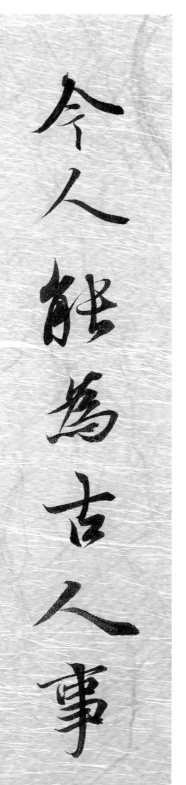

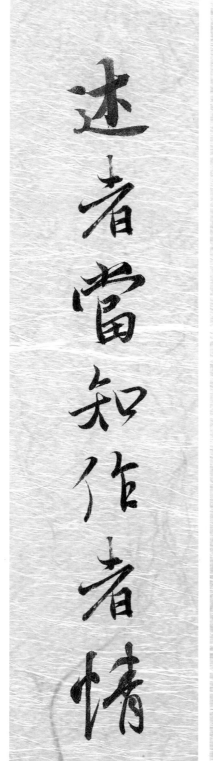

今人能爲古人事

述者當知作者情

諸事隨時若流水

此懷無日不春風

爲文暢茂有春氣

其品清峻猶崇山

萬有不齊天地事

一無可寄古今情

萬有不齊天地事　一無可寄古今情

臨水觀山情不倦

攬今稽古興無殊

萬感不生斯是静

群形無係故爲虚

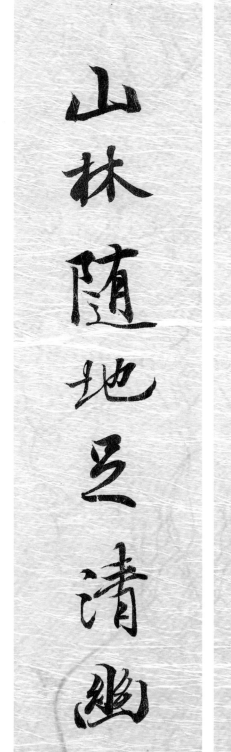

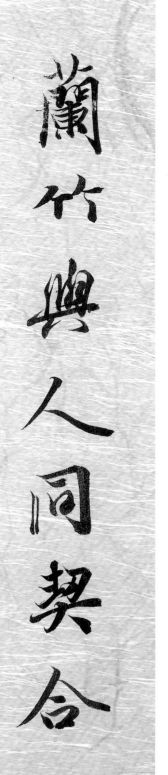

山静水流觀大化

天清日朗契虚懷

得氣自天固至足

無情於世遇長生

當於人事知天事

能以今文作古文

所抱自當爲將相

斯人豈合老山林

事每虛懷觀所以

情由朗抱察將然

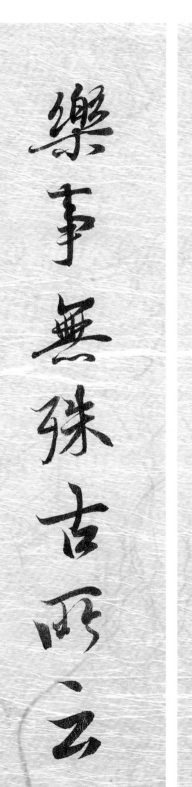

静觀自有天然者

樂事無殊古所云

林間日暮風初静

亭外春陰水自流

以清虚化其迹相

得幽静永此岁年

至樂所生長在己

虛懷相契不猶人

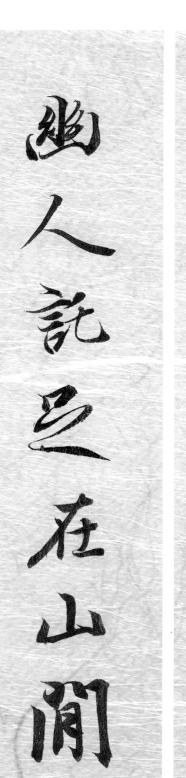

知者欣懷臨水曲

幽人託足在山間

遷固爲文能永世

老彭所作不隨時

初日將臨山氣朗

清風輕至水文生

静者清言極有致

古賢峻品將無同

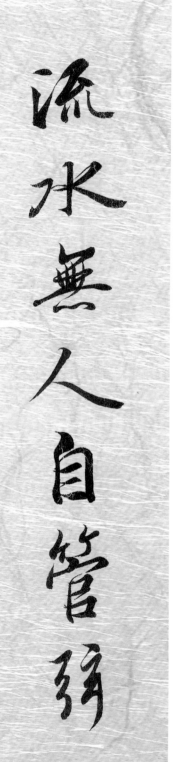

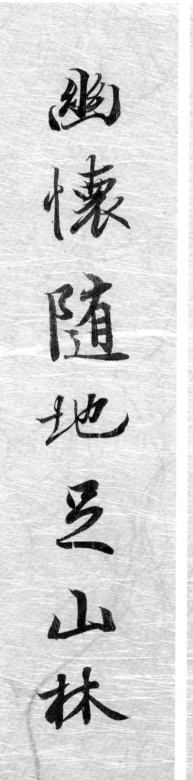

竹林諸賢相與俛仰

蘭亭之會豈有古今

萬有不齊放懷自得

一無所取知足猶能

春山暢遊有足有目

流水静聽亦竹亦絲

言有短長取足於氣

文無今古在暢其懷

絲竹娛情風流自詠

山林幽致俛仰同觀

觀天地事萬殊一致

會古今文諸賢同群

蘭室風清言無異致

竹林日永坐有同群

每懷古人自知不足

既生斯世豈能無情

九字流觀朗於天日

一言相契情若絲弦

春風感人有形無迹

後賢懷古異世同情

天地之間一言可盡

古今所遇萬有不齊

樂水娛山與彭不老

清言靜氣得惠之和

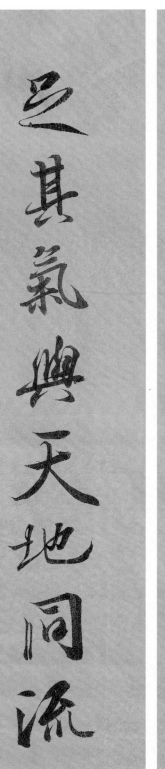

取諸懷知人己一致

足其氣與天地同流

化異爲同脩之在己

以捨得取聽諸自天

癸丑春初臨流作叙

己未歲暮集古爲文